FIREFIGHTER COLORING BOOK

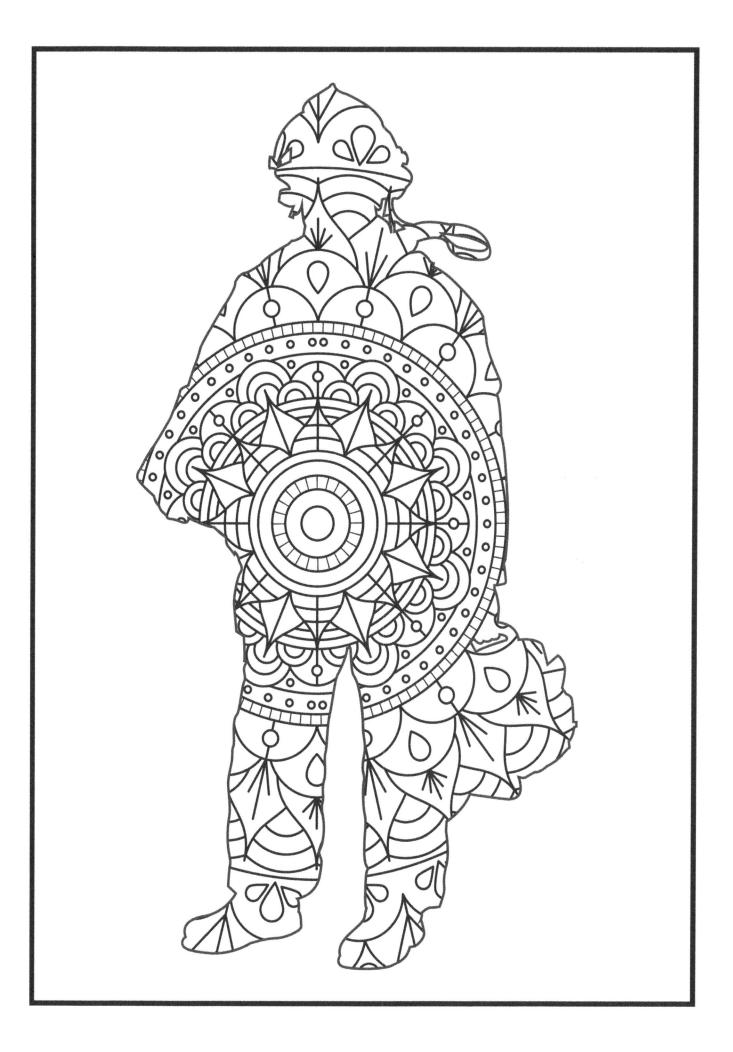

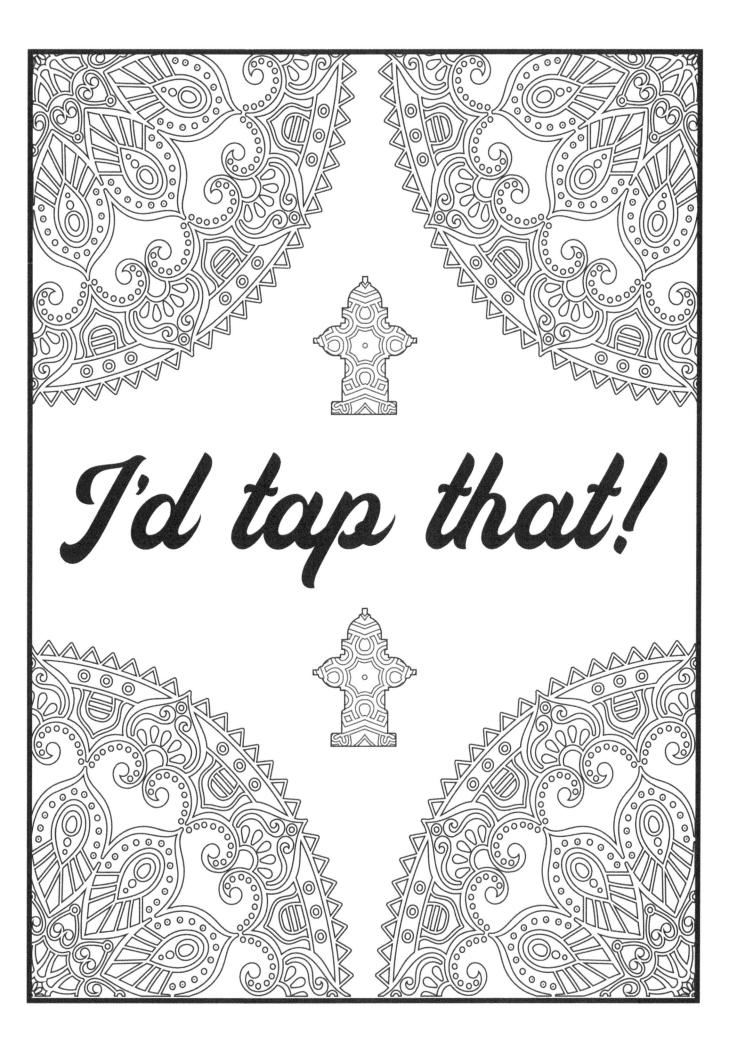

마이 사용 전에 있는 것이 되었다. 이 사용 사용 전에 되었다. 그리고 있는 것이 되었다. 그런 생각이 되었다. 그런 사용 전에 되었다. 그런 사용 전에 되었다. 그런 사용 전에 되었다. 그런 사용

WHO NEEDS A SUPERHERO WHEN YOU'RE A FIREFIGHTER

	한 경우는 마음이 살아가셨다. 그는 아무슨 생생님, 아는 아무리는 아무리는 사람들이 아무리는 아무리는 아무리는 아무리는 아무리는 아무리는 아무리는 아무리는	
	이 사용 등 사용 사용 사용 보는 사용 시간 시간 전 시간 시간 사용하고 되는 이렇게 하는 사용이 하는 사용이 가득하고 되었다. 이 사용을 가득하고 있다. 사용 사용 사용 사용이 있습니다.	
- 1		

Made in the USA Coppell, TX 27 August 2020

35159333R00039